歷代拓本精華

卅捌

顏真卿爭座位帖

劉宇恩 編

上海辭書出版社

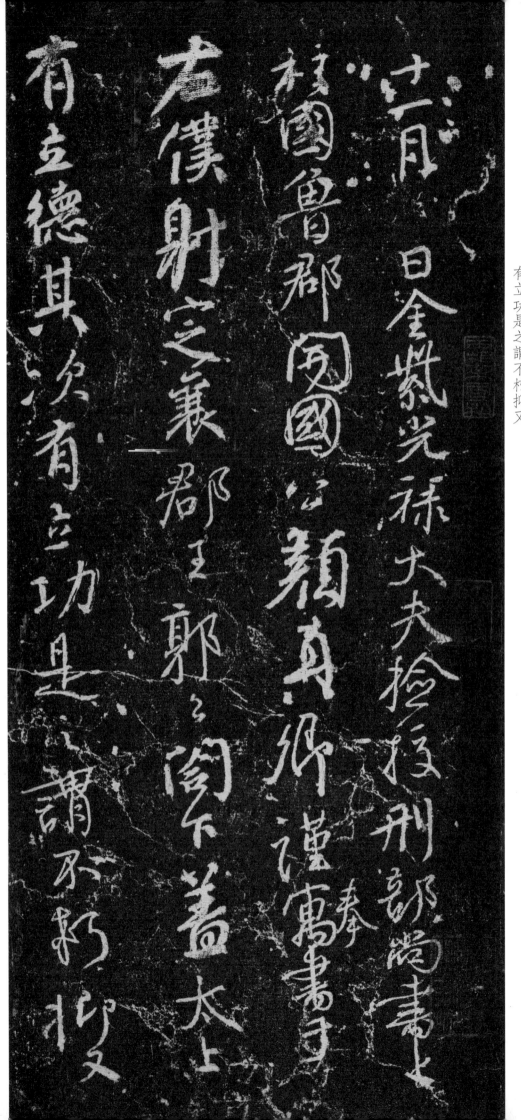

十一月 日金紫光祿大夫檢校刑部尚書上柱國魯郡開國公顏真卿謹奉寓書于右僕射定襄郡王郭公閣下蓋太上有立德其次有立功是之謂不朽抑又

2

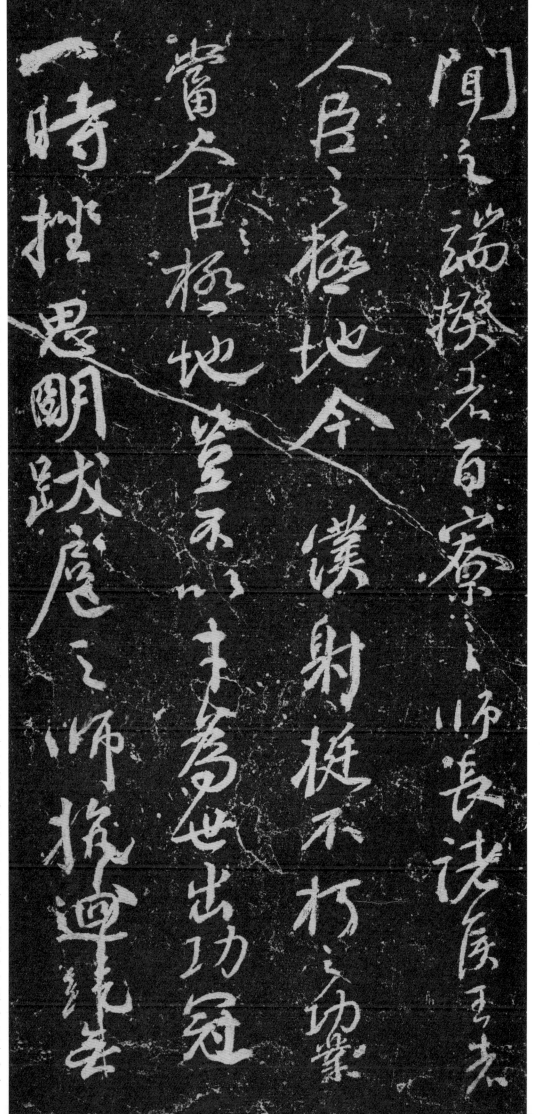

聞之端揆者百寮之師長諸侯王者人臣之極地今僕射挺不朽之功業當人臣之極地豈不以才爲世出功冠一時挫思明跋扈之師抗迴紇無

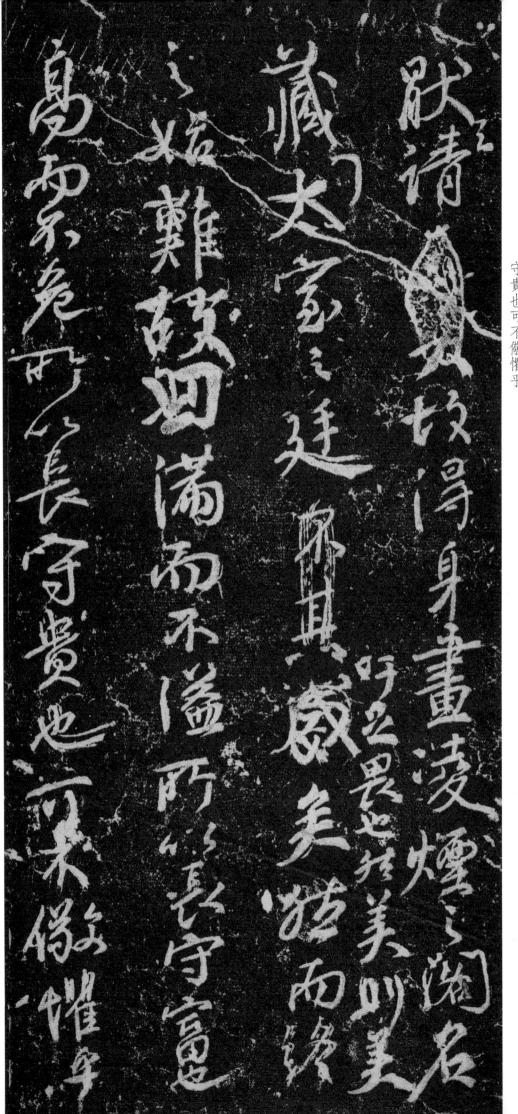

厭之請故得身畫凌煙之閣名藏太室之廷吁足畏也然美則美矣然而終之始難故曰滿而不溢所以長守富也高而不危所以長守貴也可不儆懼乎

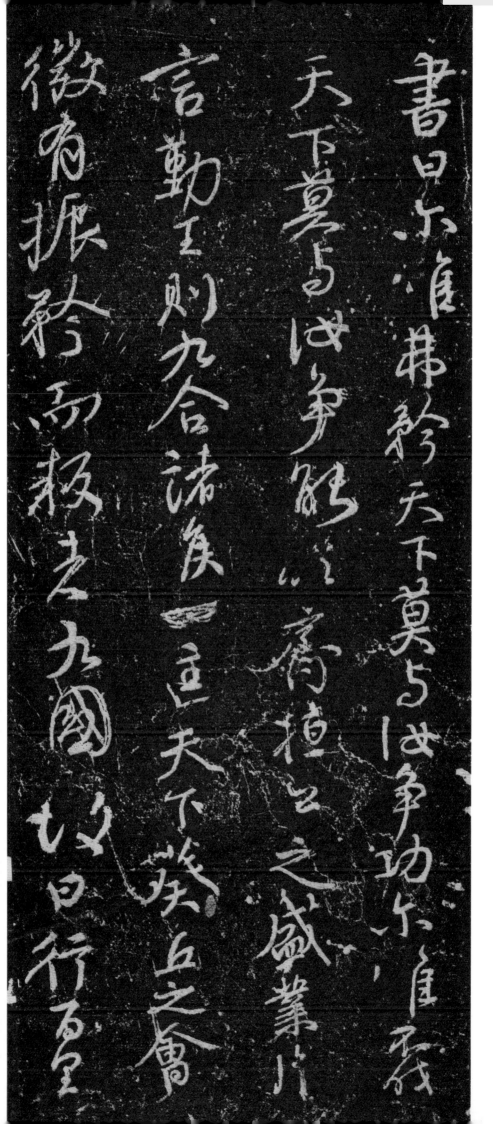

書曰尔唯弗矜天下莫与汝争功尔唯不伐天下莫与汝争能以齊桓公之盛業片言勤王則九合諸侯一匡天下葵丘之會微有振矜而叛者九國故曰行百里

者半九十里言晚節末路之難也從古至今泉我高祖太宗已來未有行此而不理廢此而不亂者也前者菩提寺行香僕射指麾宰

相與兩省臺省已下常參官並爲一行坐魚開府及僕射率諸軍將

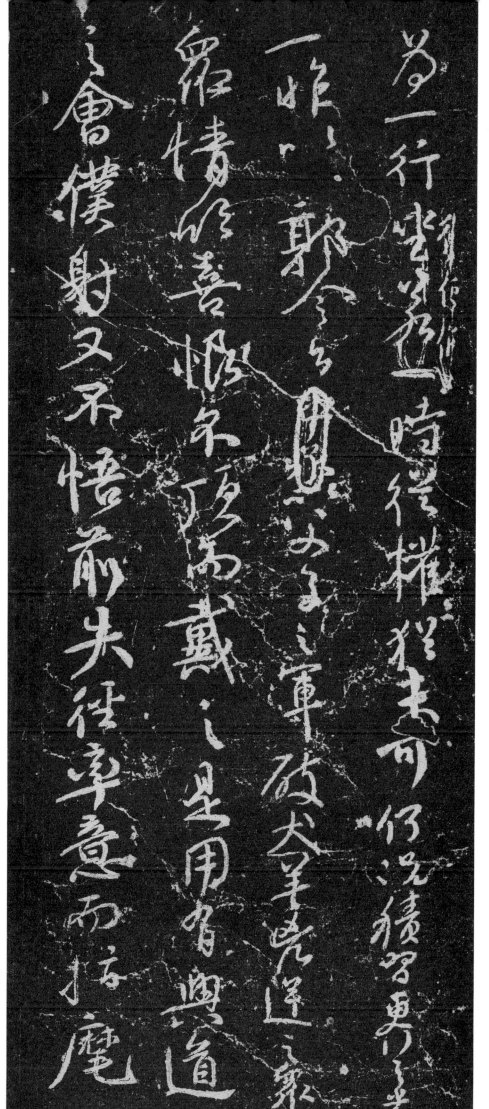

爲一行坐若一時從權亦猶未可何況積習更行之乎一昨以郭令公以父子之軍破犬羊兇逆之衆衆情欣喜恨不頂而戴之是用有興道之會僕射又不悟前失徑率意而指麾

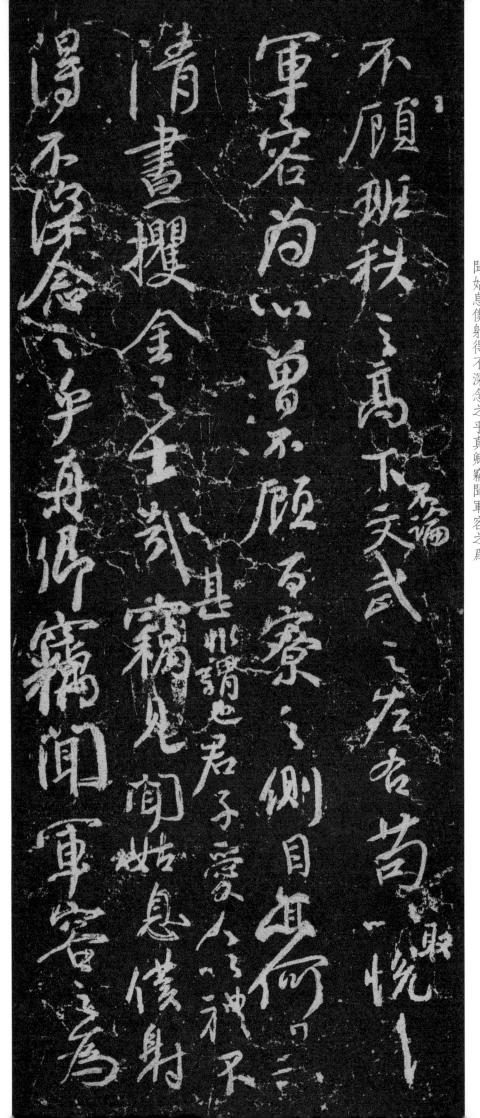

不顧班秩之高下不論文武之左右茍以取悅軍容為心曾不顧百寮之側目亦何異清晝攫金之士哉甚非謂也君子愛人以禮不聞姑息僕射得不深念之乎真卿竊聞軍容之為

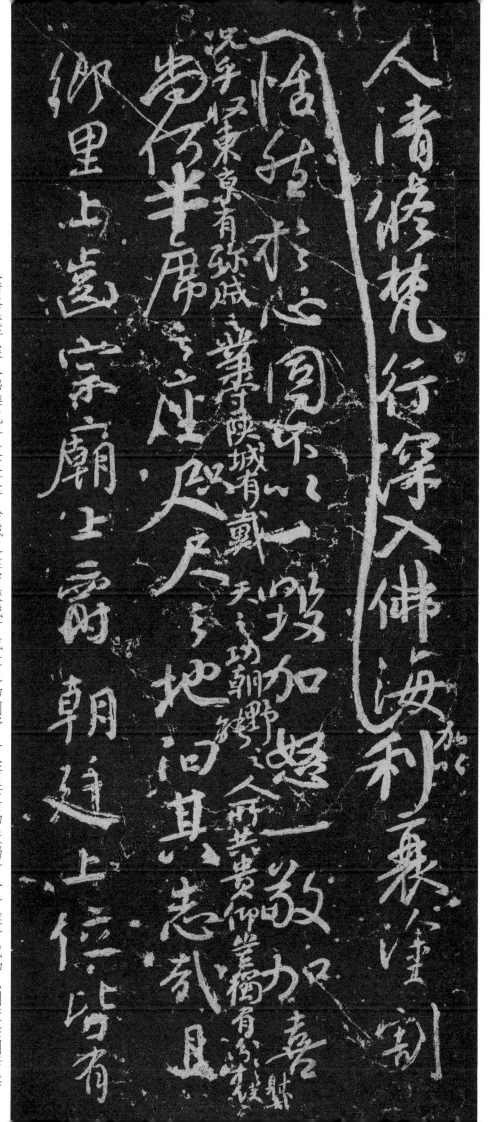

人清修梵行深入佛海況乎收東京有殄賊之業守陝城有戴天之功朝野之人所共貴仰豈獨有分于僕射哉加以利衰塗割恬然於心固不以一段加怒一敬加喜尚何半席之座咫尺之地能汩其志哉且鄉里上齒宗廟上爵朝廷上位皆有

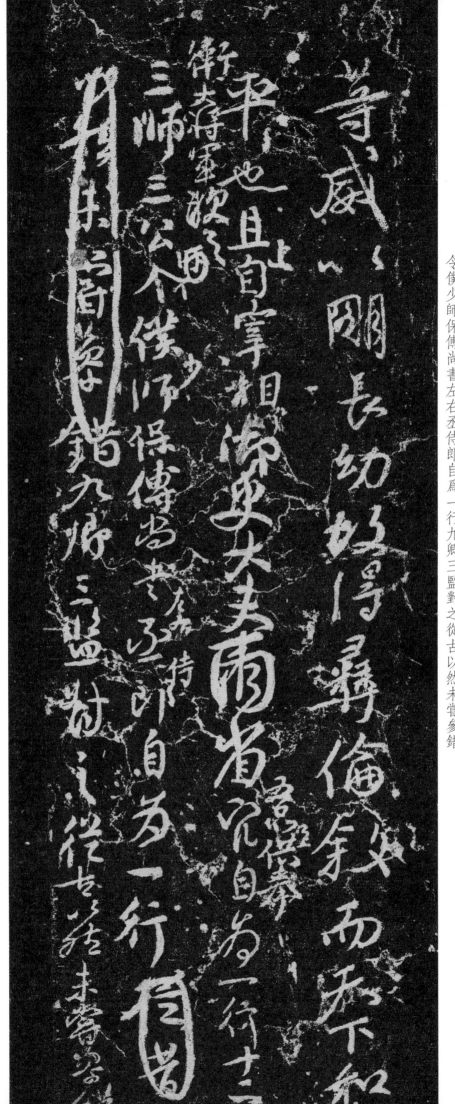

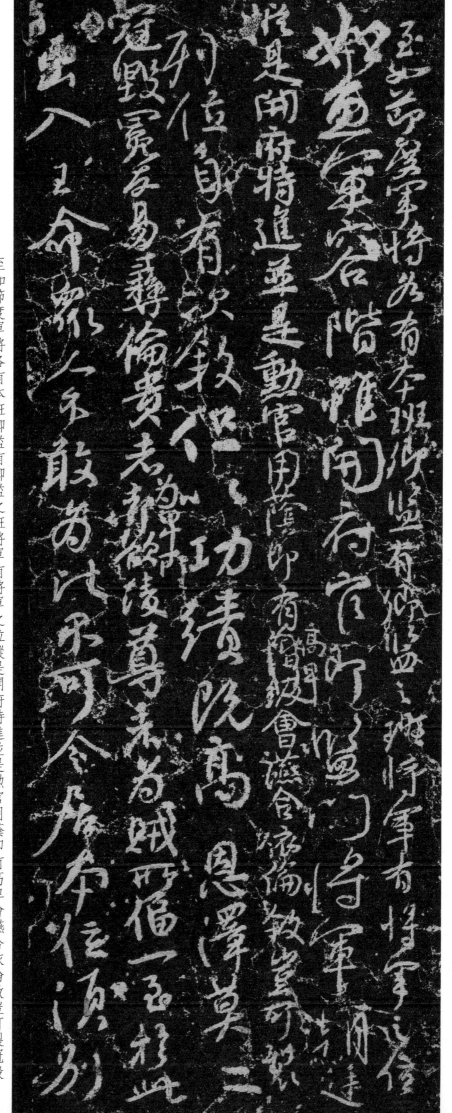

至如節度軍將各有本班卿監有卿監之班將軍有將軍之位縱是開府特進並是勳官用蔭即有高卑會讌合依倫敘豈可裂冠毀
冕反易彝倫貴者為卑所淩尊者為賊所偪一至於此振古未聞如魚軍容階雖開府官即監門將軍朝廷列位自有次敘但以功績
既高恩澤莫二出入王命衆人不敢為比不可令居本位須別

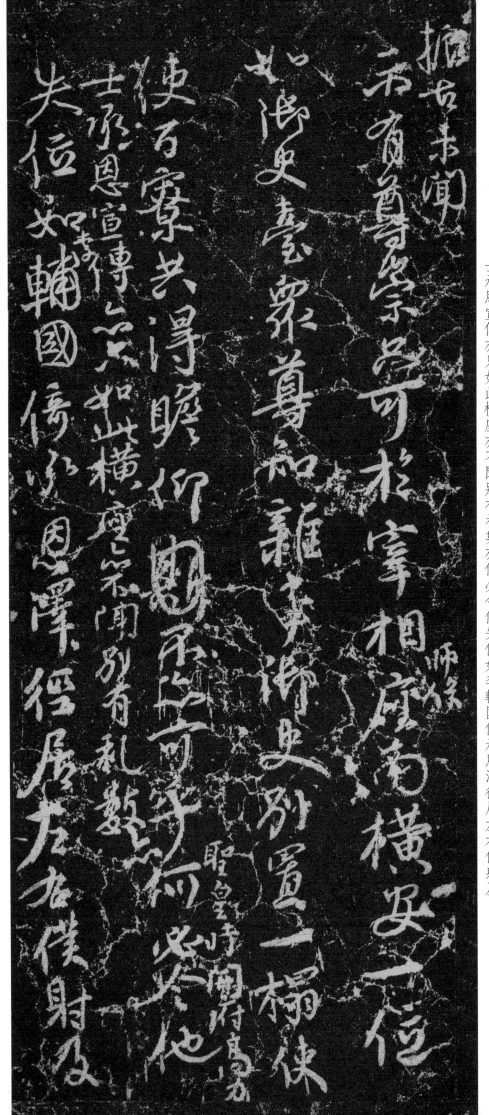

示有尊崇只可於宰相師保座南橫安一位如御史臺衆尊知雜事御史別置一榻使使百寮共得瞻仰不亦可乎聖皇時開府高力
士承恩宣傳亦只如此橫座亦不聞別有礼數亦何必令他失位如李輔國倚承恩澤徑居左右僕射及

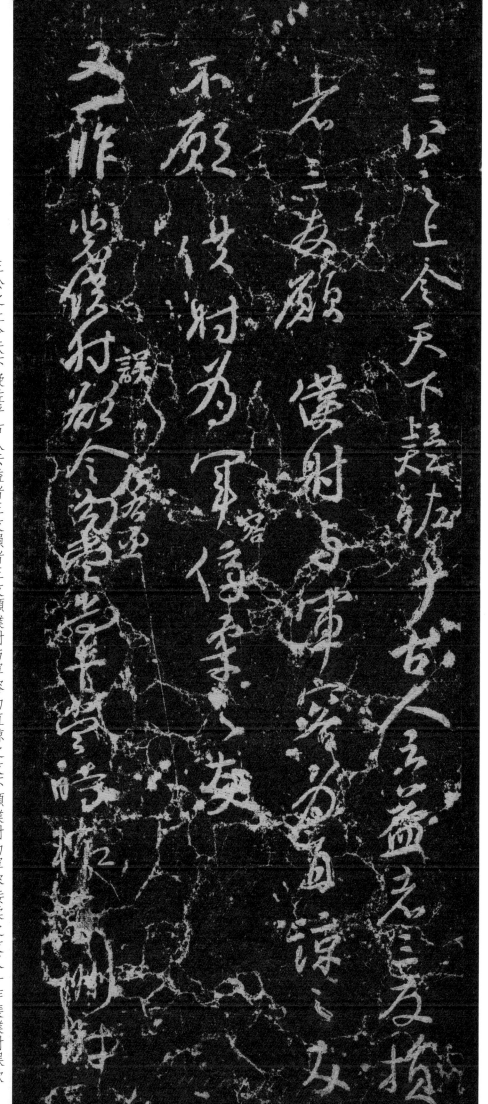

三公之上令天下疑怪乎古人云益者三友損者三友願僕射与軍容为直諒之友不願僕射为軍容佞柔之友又一昨裴僕射誤欲令左右丞勾當尚書當時輒有訓對

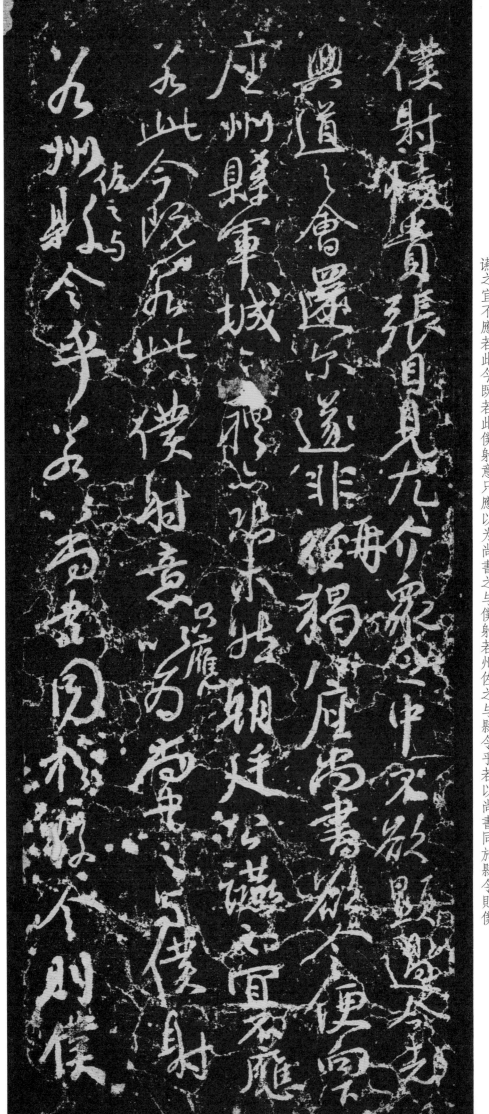

僕射特貴張目見尤介衆之中不欲顯過今者興道之會還尔遂非再獨八座尚書欲令便向下座州縣軍城之禮亦恐未然朝廷公讌之宜不應若此今既若僕射意只應以为尚書之与僕射若州佐之与縣令乎若以尚書同於縣令則僕

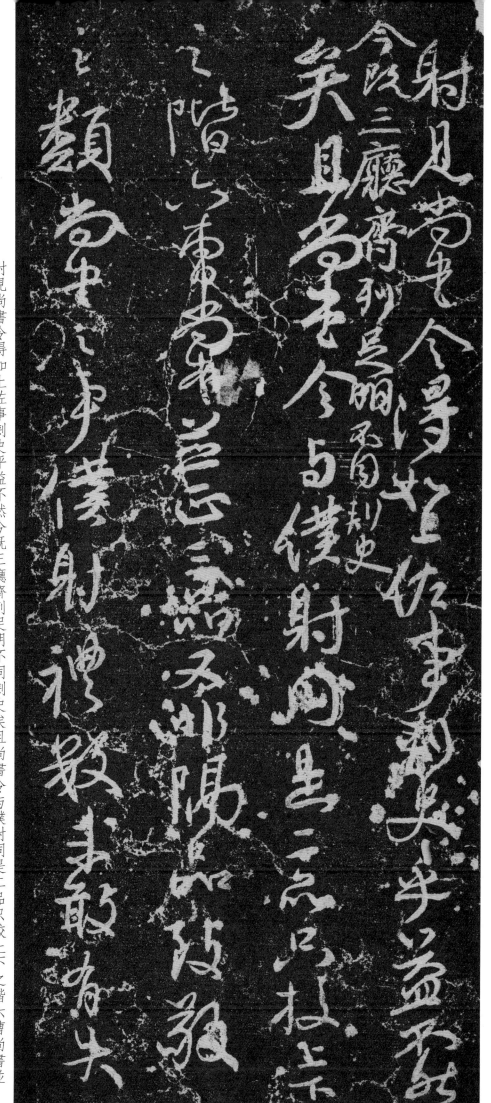

射見尚書令得如上佐事刺史乎益不然今既三廳齊列足明不同刺史矣且尚書令与僕射同是二品只校上下之階六曹尚書並

正三品又非隔品致敬之類尚書之事僕射禮數未敢有失

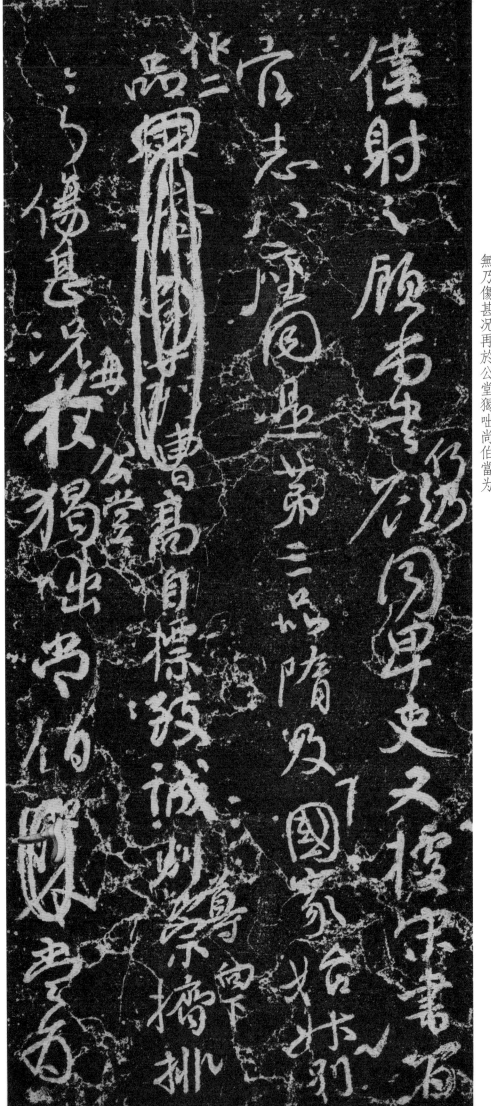

僕射之顾尚書何乃欲同卑吏又據《宋書·百官志》八座同是第三品隋及國家始升別作二品高自標致誠則尊崇向下擠排無乃傷甚况再於公堂獨咄尚伯當为

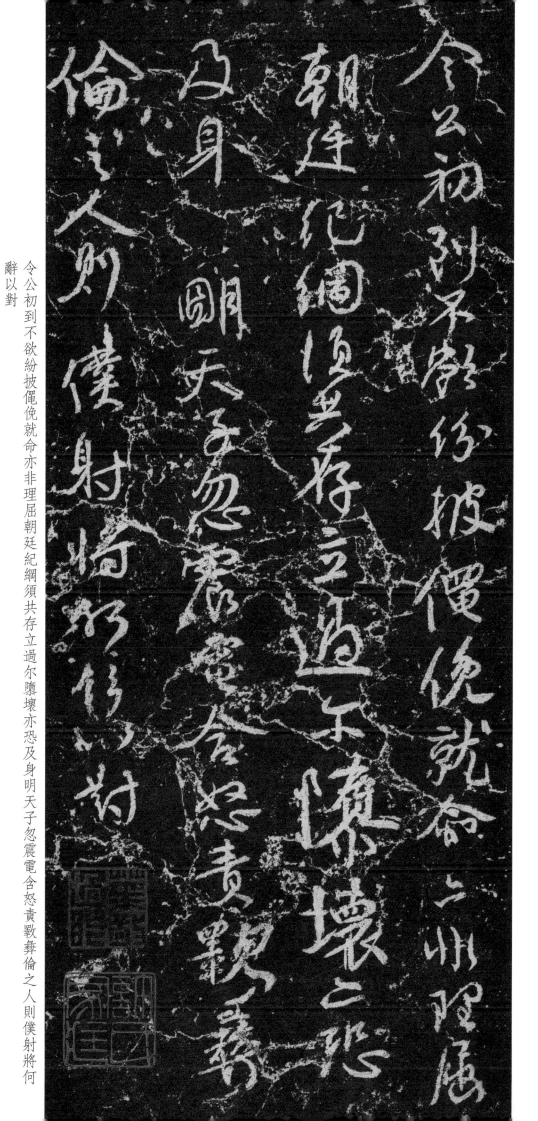

令公初到不欲紛披僵仆就命亦非理屈朝廷紀綱須共存立過爾隳壞亦恐及身明天子忽震電含怒責讓舞倫之人則僕射將何辭以對

歷代拓本精華

卅捌

謁金天王廟題記

劉宇恩 編
上海辭書出版社

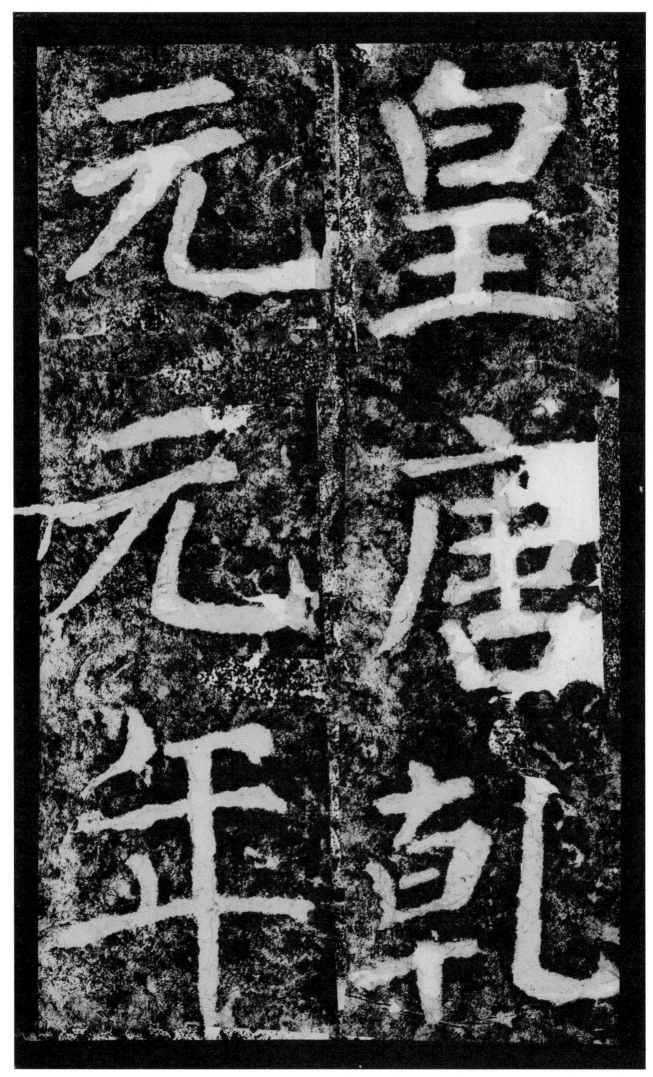

皇唐乹元元年

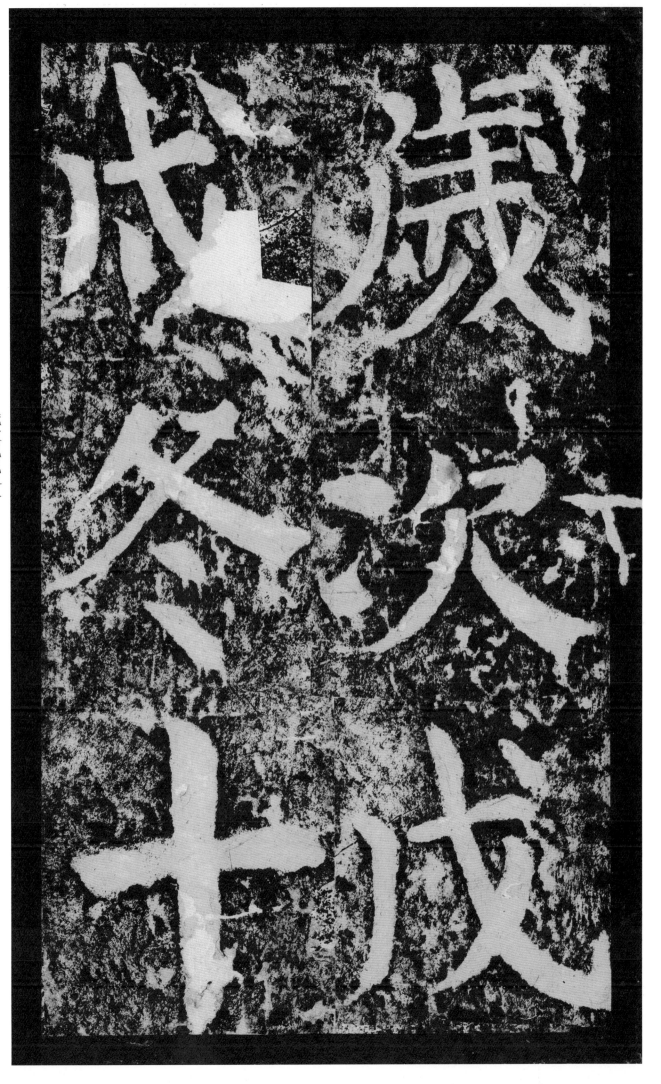

歲次戊戌冬十

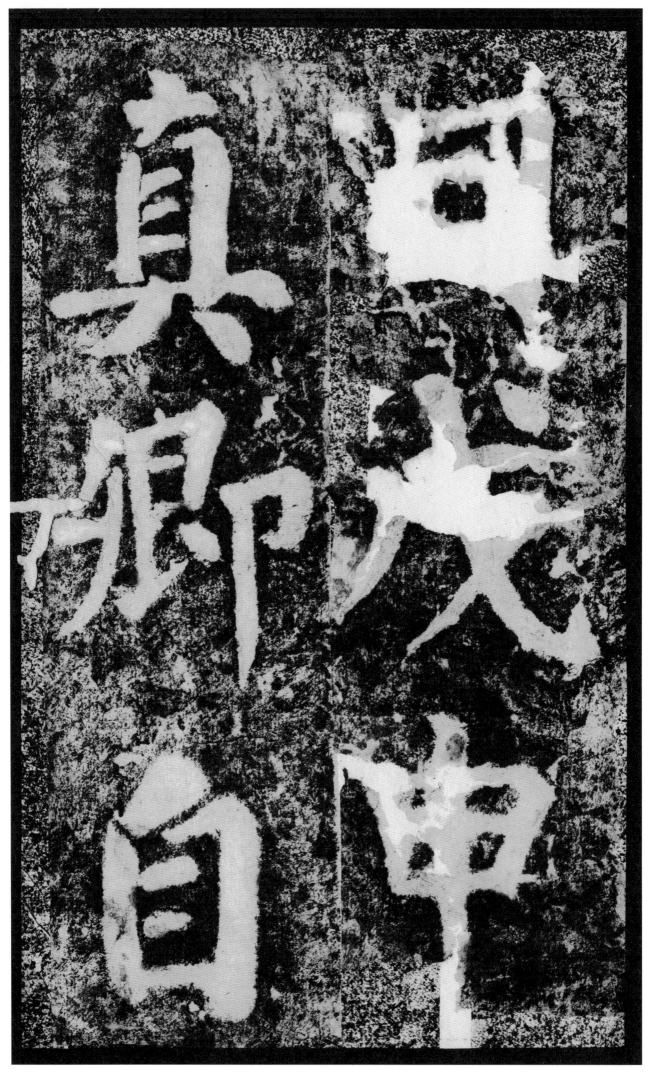

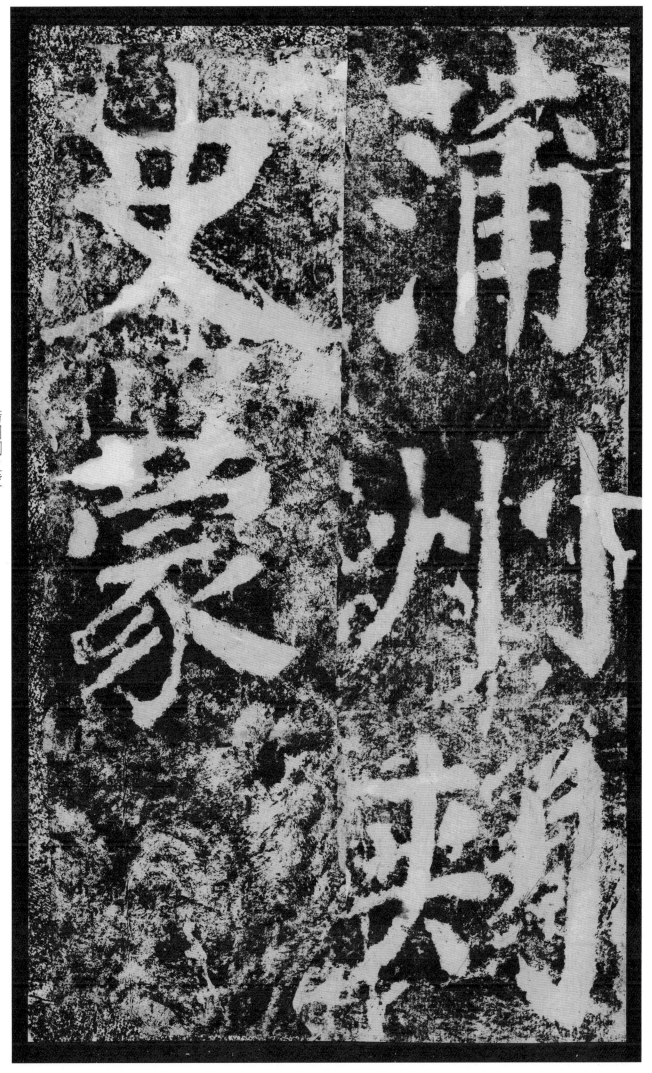

蒲州刺史蒙

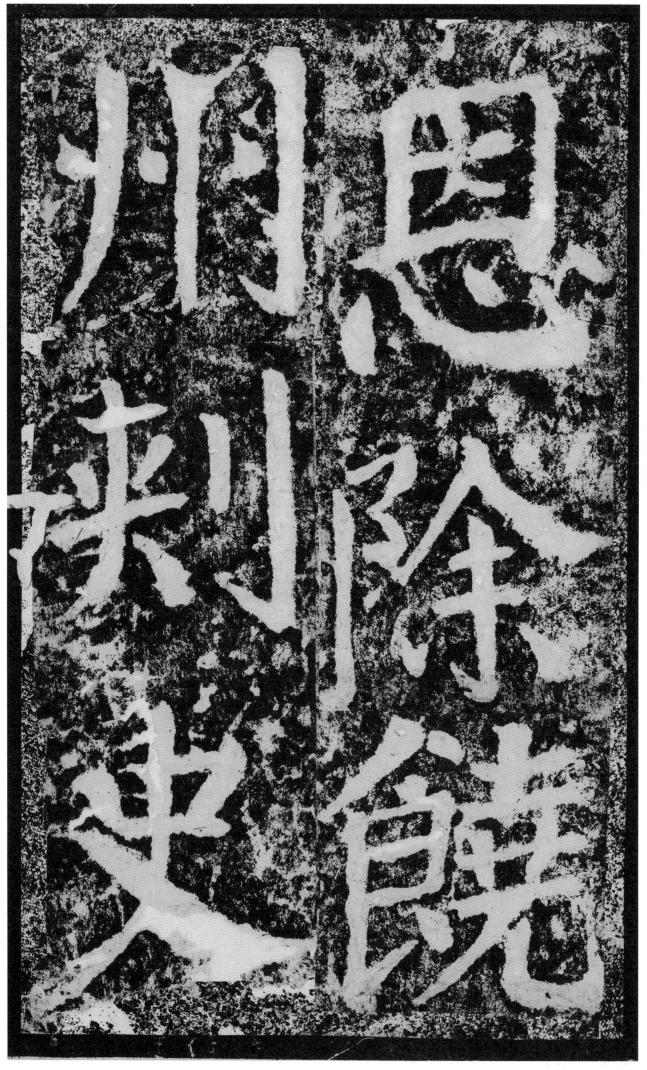

恩除饒州刺史

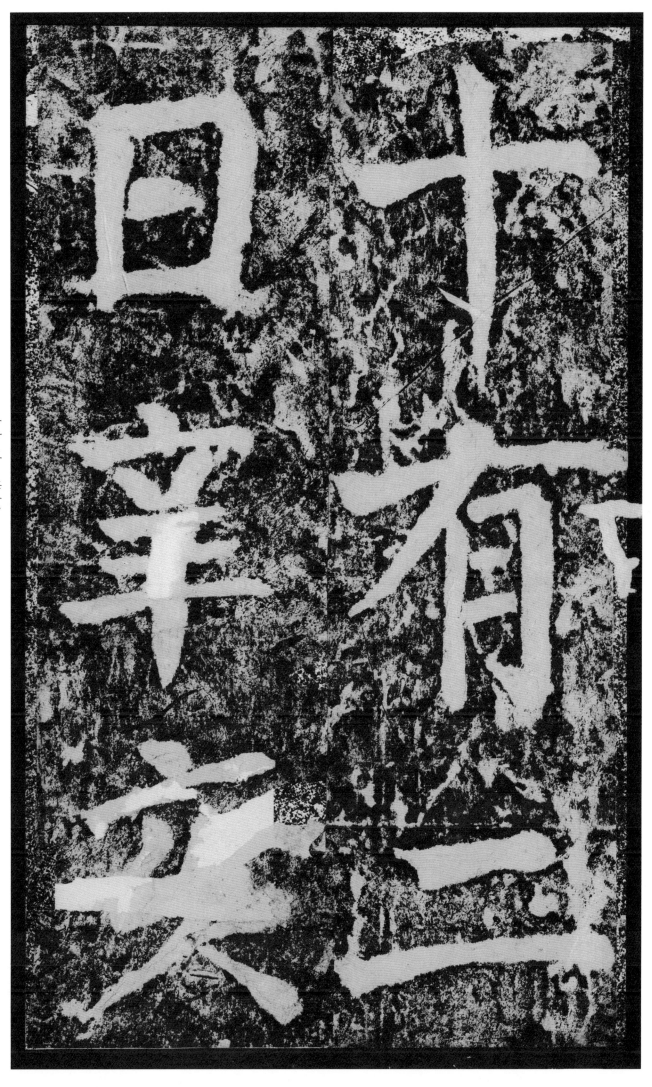

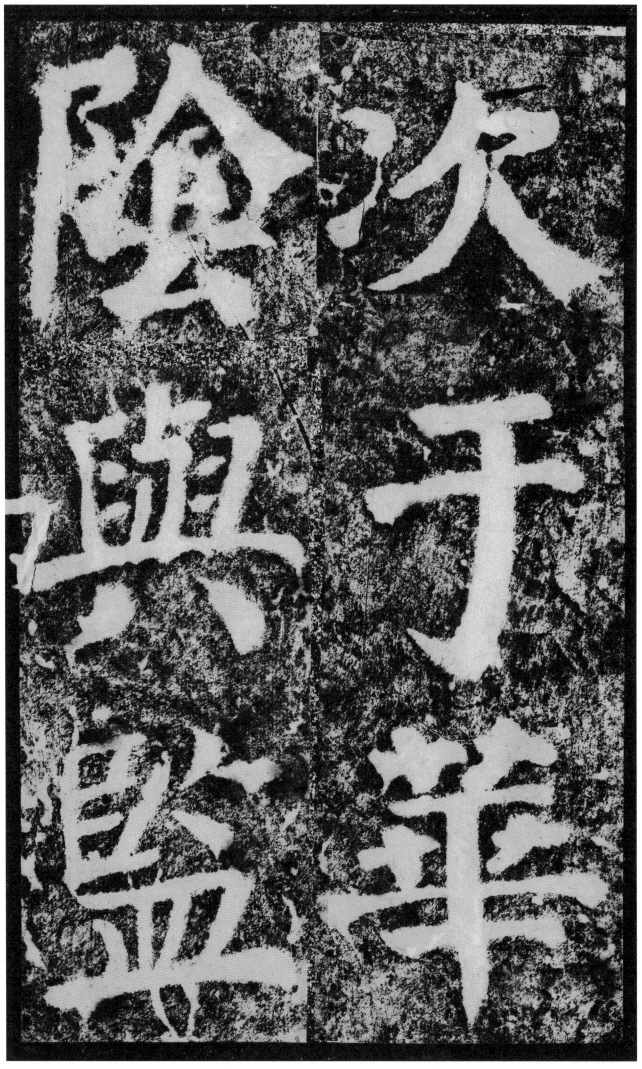

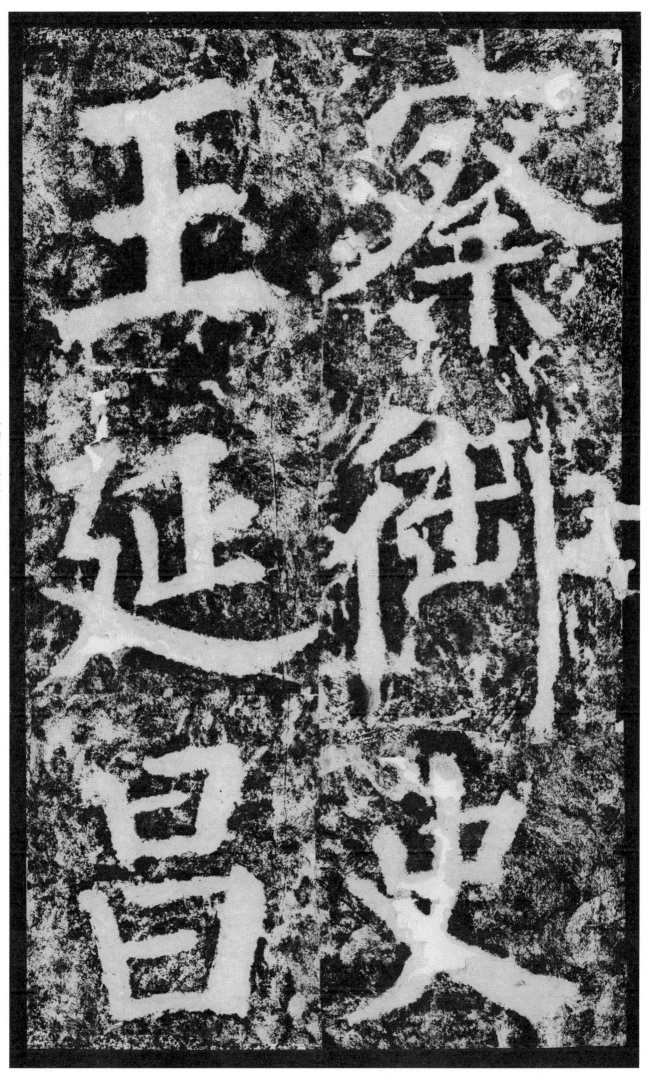

察御史王延昌

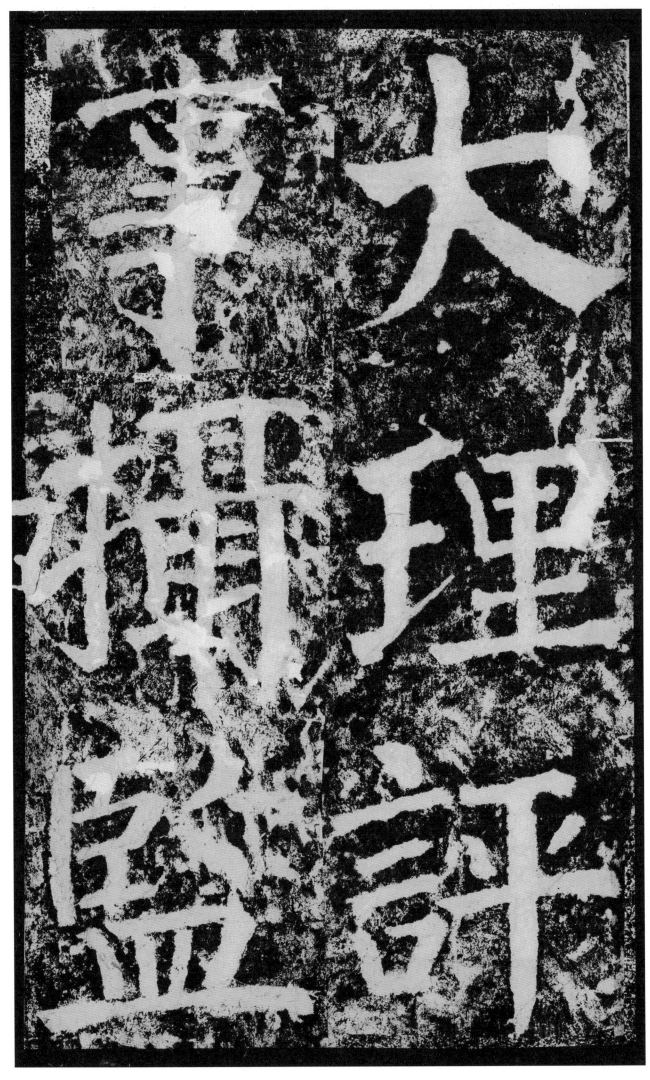

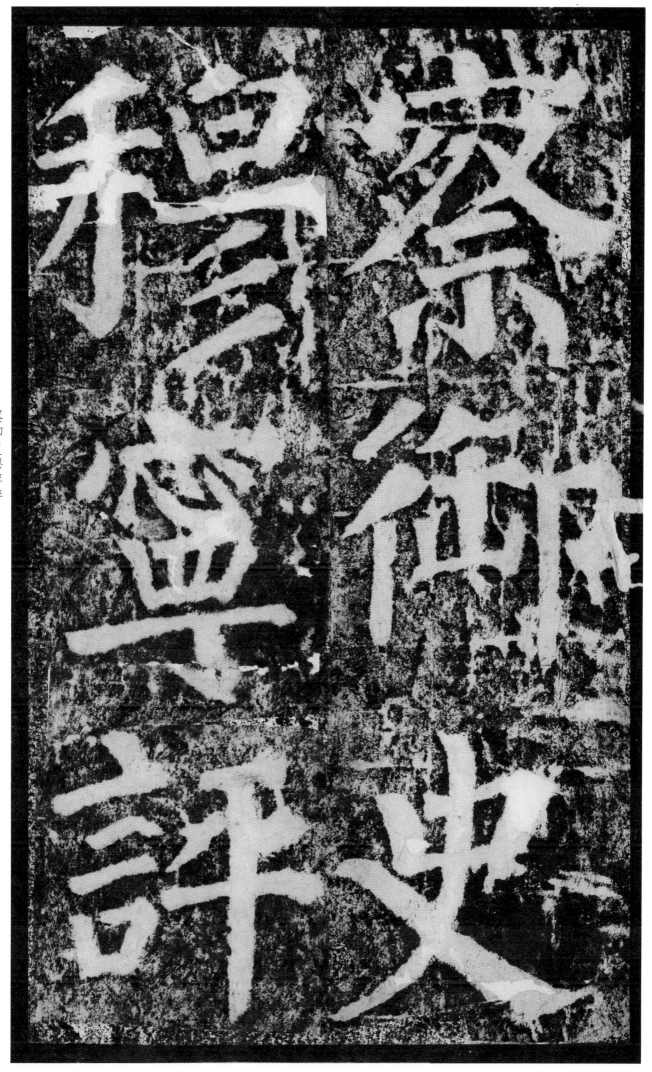

察御史穆寧評

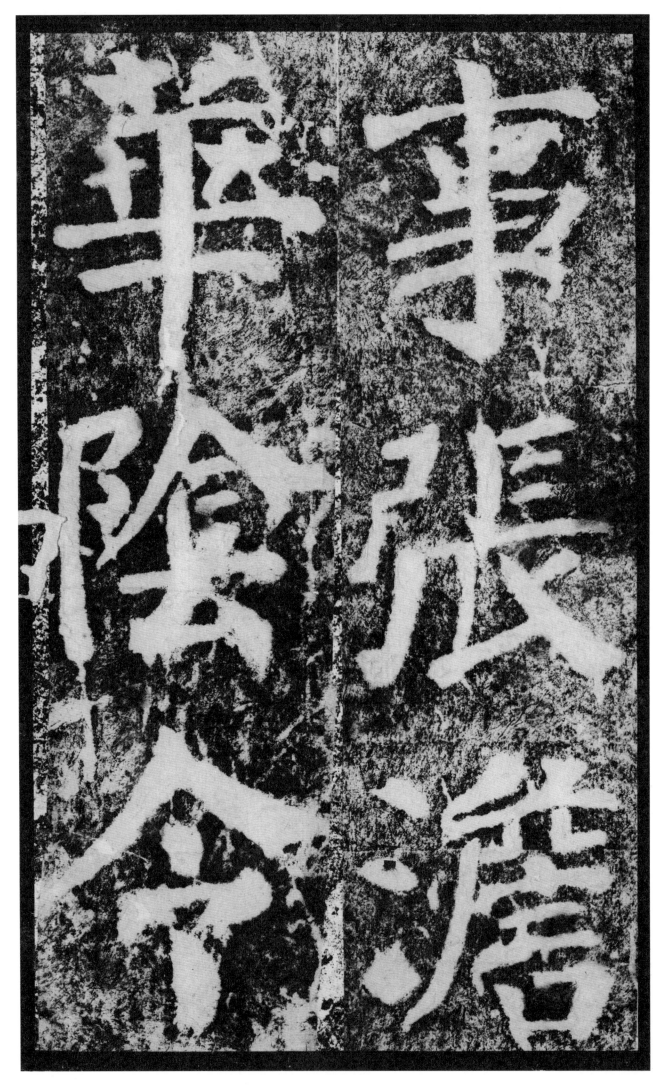

事張澹華陰令

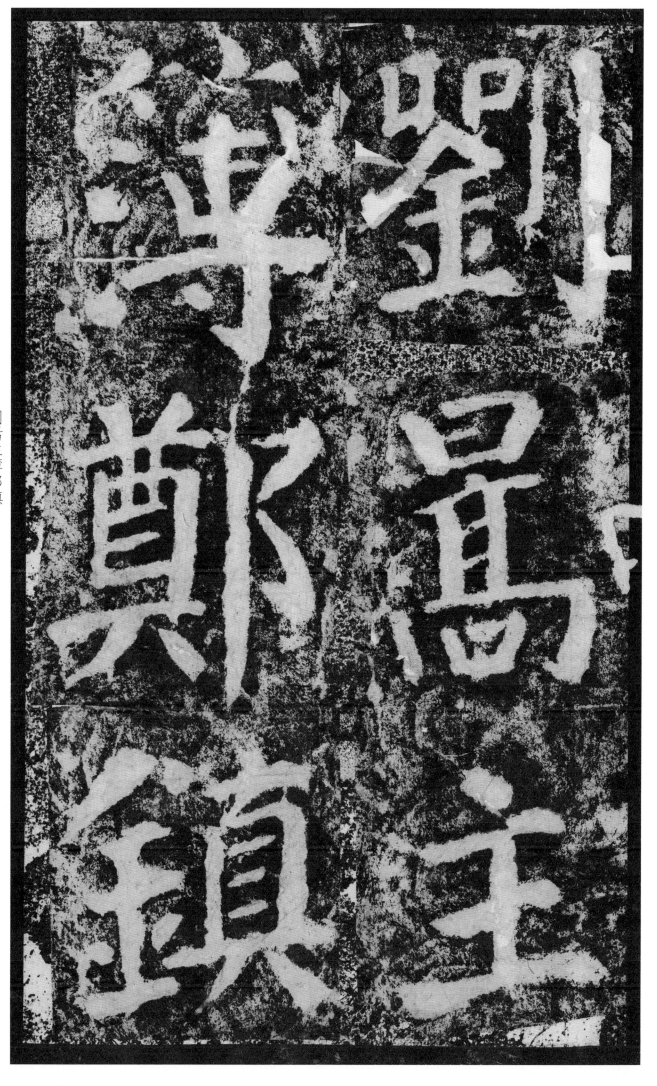

劉�序主簿鄭鎮

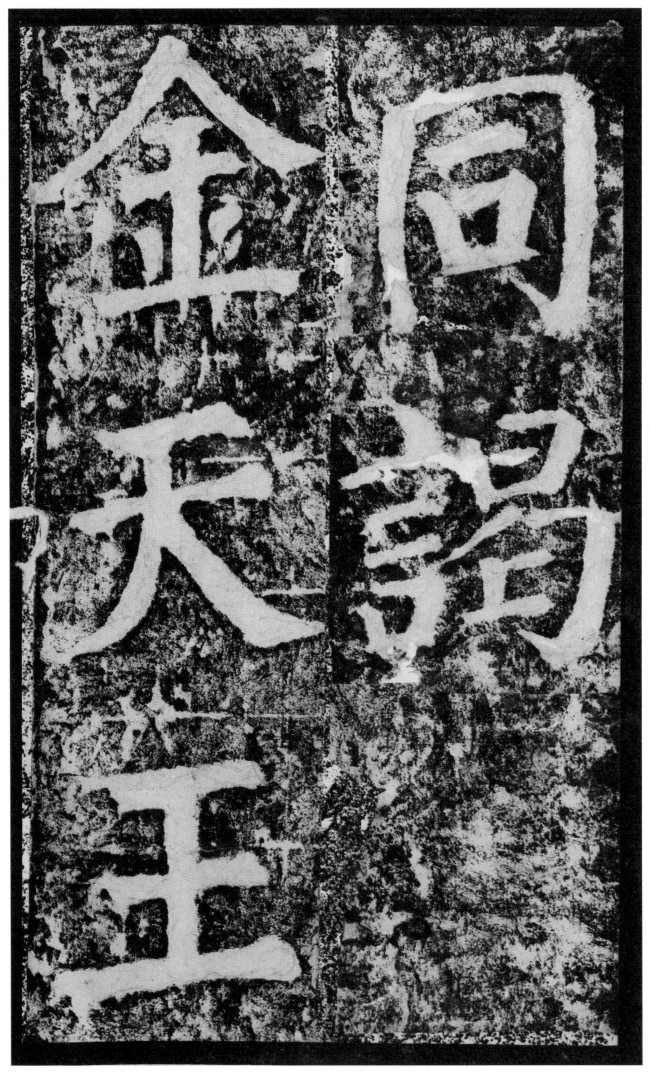

同謁金天王

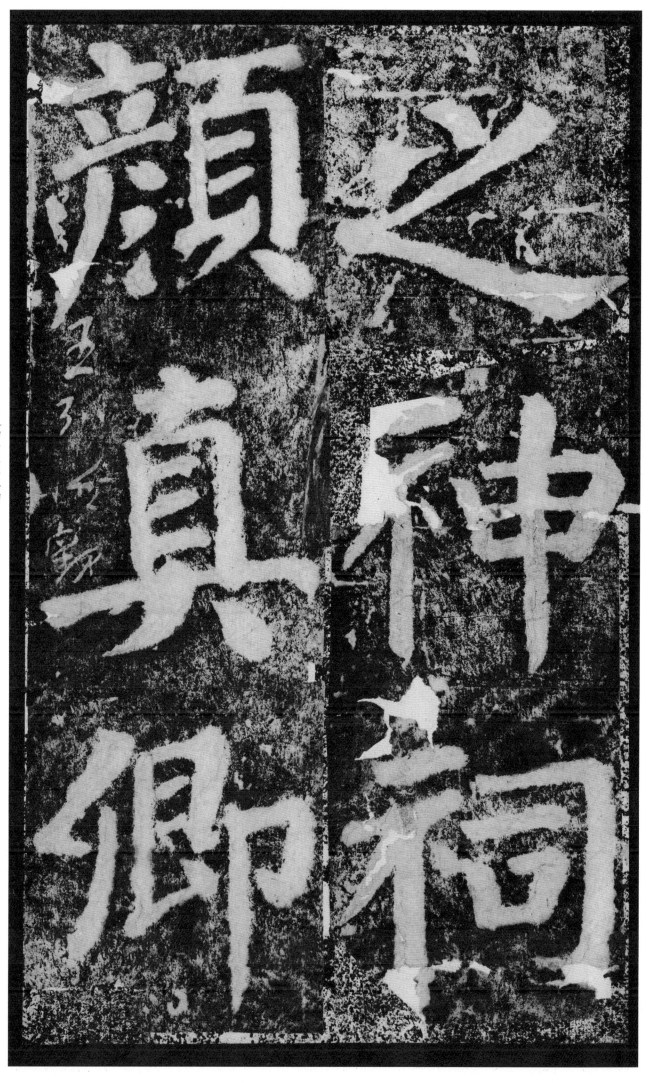

之神祠顔真卿

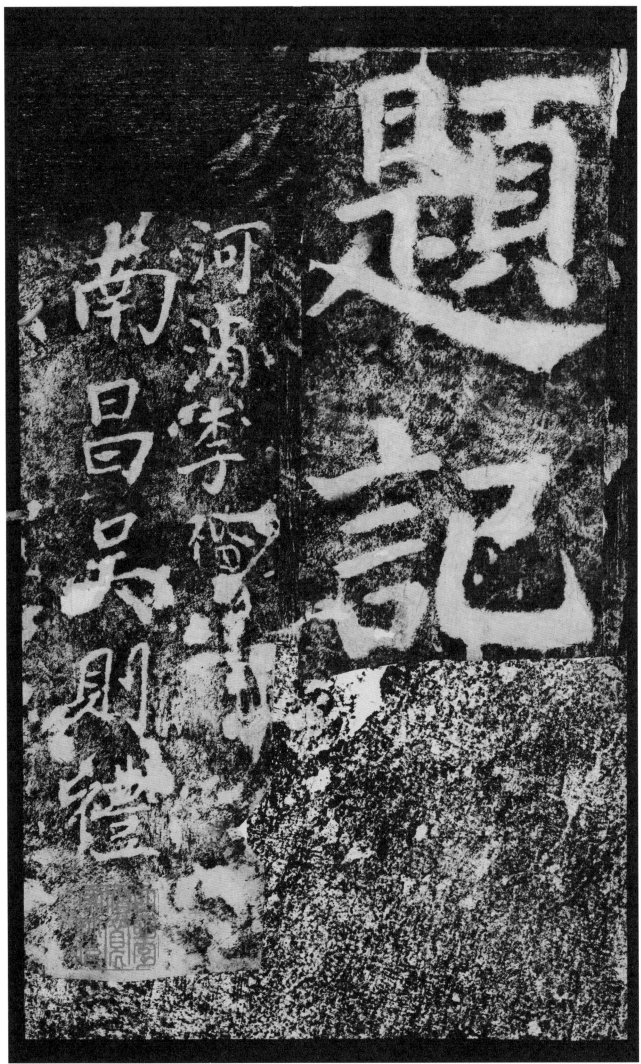

題記

河涓埼李偘
南昌吳
則徵

唐顏魯公金天王祠題名記

乾元元年